Manualidades

Diseños con alheña

Georgia Beth

Créditos de publicación

Rachelle Cracchiolo, M.S.Ed., *Editora comercial*
Conni Medina, M.A.Ed., *Gerente editorial*
Nika Fabienke, Ed.D., *Realizadora de la serie*
June Kikuchi, *Directora de contenido*
Caroline Gasca, M.S.Ed., *Editora*
Michelle Jovin, M.A., *Editora asociada*
Sam Morales, M.A., *Editor asociado*
Lee Aucoin, *Diseñadora gráfica superior*
Sandy Qadamani, *Diseñadora gráfica*

TIME For Kids y el logo TIME For Kids son marcas registradas de TIME Inc. y se usan bajo licencia.

Créditos de imágenes: Portada y pág.1 Stefanie Keyser/EyeEm/ Getty Images; pág.7 John Warburton Lee/SuperStock; pág.8 Edu León/LatinContent/Getty Images; pág.9 Michael Dunlea/Alamy Stock Photo; pág.17 Eric Lafforgue/age fotostock/SuperStock; pág.25 Raquel Carbonell/age fotostock/SuperStock; pág.27 Eric Lafforgue/age fotostock/ SuperStock; las demás imágenes de iStock y/o Shutterstock.

Teacher Created Materials

5301 Oceanus Drive
Huntington Beach, CA 92649-1030
http://www.tcmpub.com
ISBN 978-1-4258-2699-4
© 2018 Teacher Created Materials, Inc.
Printed in China
Nordica.012018.CA21701376

Contenido

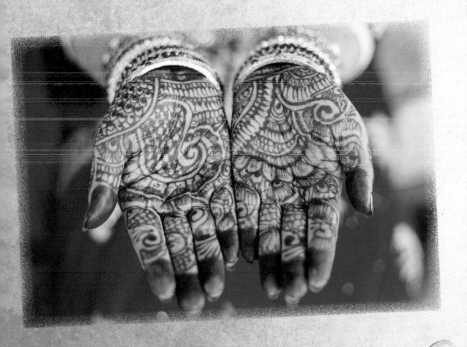

El arte de la alheña

La gente se reúne. Aplaude. Un hombre canta. Los niños comen bocadillos. La familia y los amigos ríen. Una artista de la alheña toma su lugar.

Los artistas que trabajan con alheña usan las hojas de esta planta para crear **tintes**. Usan los tintes para dibujar **diseños** en el cuerpo de las personas. Cada forma tiene un significado.

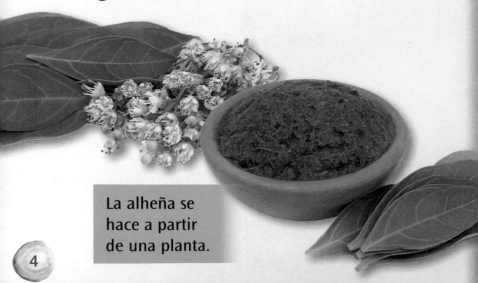

La alheña se hace a partir de una planta.

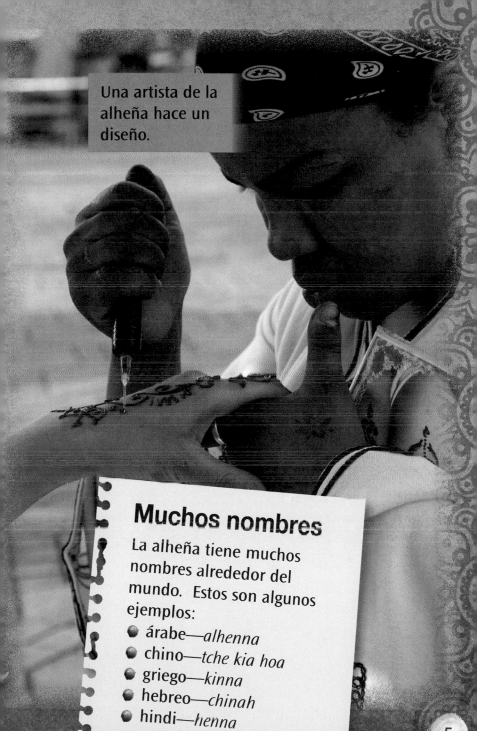

Una artista de la alheña hace un diseño.

Muchos nombres

La alheña tiene muchos nombres alrededor del mundo. Estos son algunos ejemplos:

- árabe—*alhenna*
- chino—*tche kia hoa*
- griego—*kinna*
- hebreo—*chinah*
- hindi—*henna*

Una larga tradición

La alheña se ha usado desde hace miles de años. Esta pasta ha servido para que las personas se refresquen.

Cleopatra, la gran reina de Egipto, usaba alheña para pintarse las uñas. Mahoma, el profeta del islám, se teñía la barba con alheña. Muchos la han usado para pintarse las manos y los pies.

Sanación con alheña

Las personas han usado alheña para combatir enfermedades. Creen que relaja, refresca y ayuda a sanar el cuerpo.

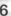

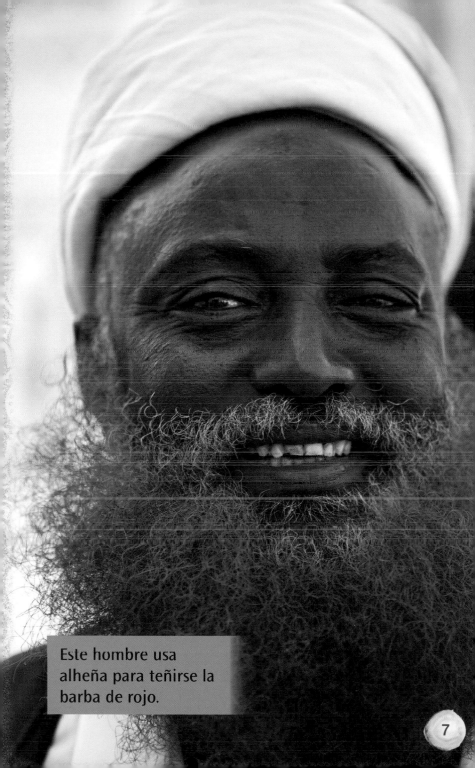

Este hombre usa alheña para teñirse la barba de rojo.

El arte de la alheña es **ancestral**. Hay muchas cosas que no sabemos sobre este arte. Pero la mayoría de las personas coinciden en algunas. Creen que se usó por primera vez en Egipto. En algún momento, se llevó a la India. Desde ahí, se difundió por todo el mundo.

A la manera del norte

Los nativos de Alaska solían tatuarse el rostro. Este tipo de arte se está popularizando otra vez. Algunos jóvenes usan alheña en vez de tatuarse. La alheña se **destiñe** después de días o semanas. De esa manera, pueden conectarse con el pasado sin que el diseño sea permanente.

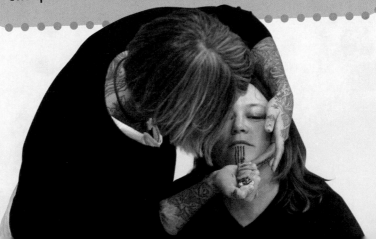

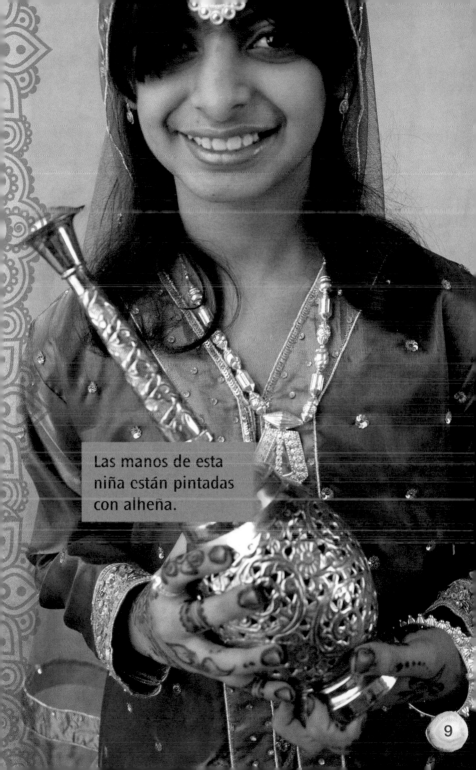

Las manos de esta niña están pintadas con alheña.

Los artistas de la alheña usan formas sencillas como círculos, cuadrados y líneas. Pero las aplican de distintas maneras. Algunos hacen diseños grandes con formas llamativas. Algunos diseños pueden tener puntos y ondas. Otros parecen encaje o flores.

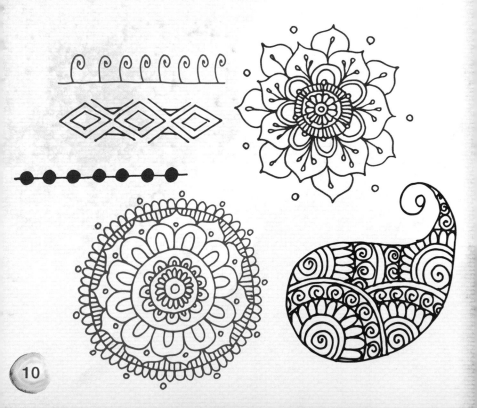

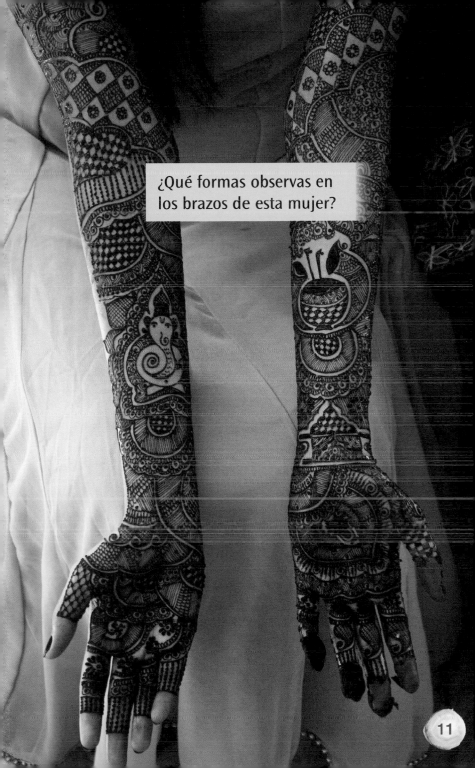

¿Qué formas observas en los brazos de esta mujer?

11

Símbolos de esperanza

La alheña es más que un arte. Cada diseño es un **símbolo**. Las formas pueden representar amor, alegría o esperanza.

La alheña se usa para atraer la buena suerte. Muchos creen que cuanto más perdura el color, tanto más dura la suerte. Algunos esperan que aleje los malos espíritus. Otros la usan para tener buena salud. Y quienes la usan se sienten especiales.

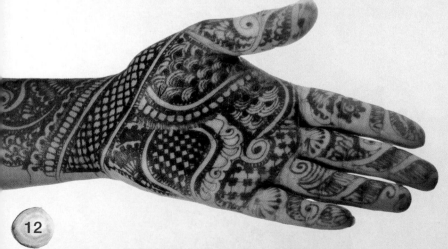

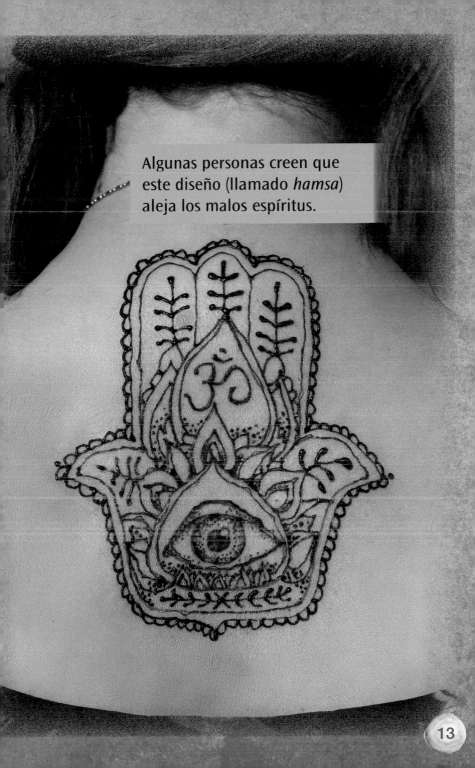

Algunas personas creen que este diseño (llamado *hamsa*) aleja los malos espíritus.

El día de una boda es especial. Es el momento para el amor, la familia y los amigos. La alheña es una parte muy apreciada de esta **costumbre** para muchas novias del mundo.

Antes del gran día, las amigas de la novia hacen una fiesta en su honor. Hay música, comida y alheña. Un artista pinta las manos y los pies de la novia. Es posible que dibuje una forma que represente alegría o sabiduría. Es una antigua forma de desear buena suerte a la novia.

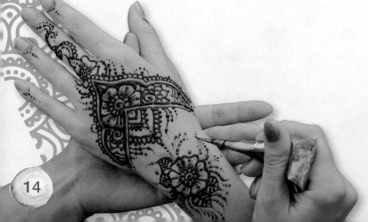

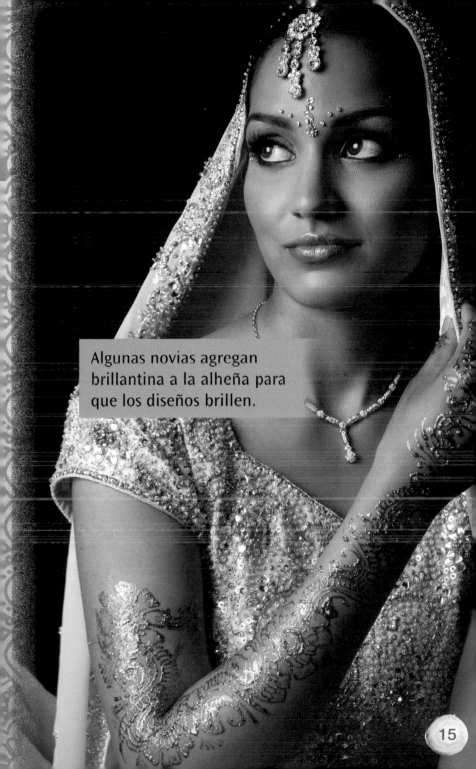

Algunas novias agregan brillantina a la alheña para que los diseños brillen.

Crea tu diseño

¿Quieres probar la alheña? El primer paso es elegir un diseño. Es más fácil si eliges uno que te recuerde por qué deseabas usar la alheña.

Tal vez quieras crear tus propios símbolos. ¿Tienes una nueva hermanita? Podrías dibujar un corazón. Puede ser un poderoso símbolo de la familia. ¿Empiezas un nuevo grado en la escuela? Podrías dibujar un león. Puede representar la valentía.

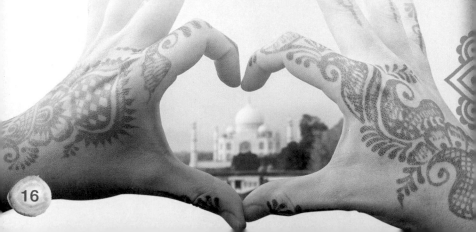

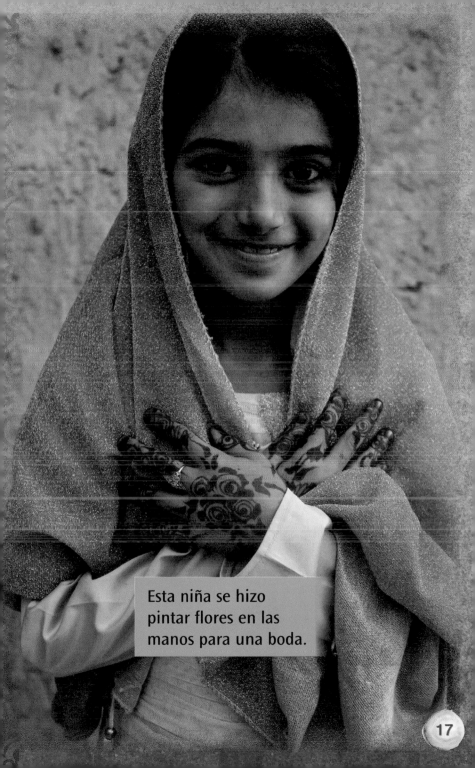

Esta niña se hizo pintar flores en las manos para una boda.

Arte abstracto

Muchos diseños con alheña tienen líneas que forman **patrones**. Suelen ser simétricos. Esto significa que la mitad derecha se parece a la izquierda. O que la mitad superior se parece a la inferior.

Para que tus diseños tengan equilibrio, comienza con una forma sencilla. Después trabaja desde el centro. Haz las mismas formas en ambos lados. Al principio puede ser difícil. Pero sigue practicando. ¡Los artistas están siempre dibujando nuevos patrones!

Estos diseños con alheña son simétricos.

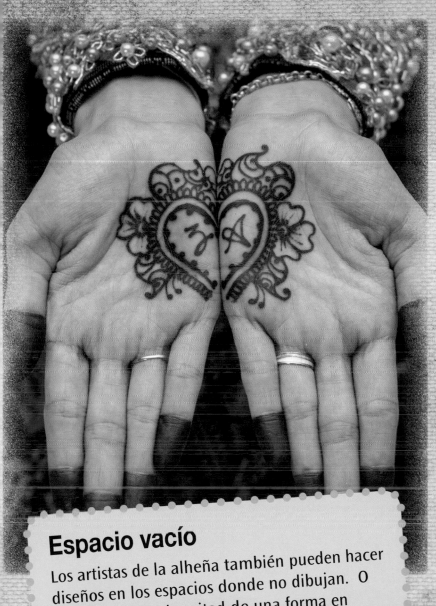

Espacio vacío

Los artistas de la alheña también pueden hacer diseños en los espacios donde no dibujan. O pueden dibujar la mitad de una forma en una mano y la otra mitad en la otra mano. Al juntar las manos, forman un diseño. ¿Puedes ver una forma en las manos de arriba?

Listo para dibujar

Una vez que elijas tu diseño, mezcla el polvo de alheña con agua. Si no tienes polvo de alheña, agrega aceite a la pulpa de una fruta o a hojas de té molidas. Se formará una pasta que podrás usar.

Coloca la pasta en un cono. La punta te permitirá dibujar los diseños con más facilidad. Luego, elige el lugar donde harás tus diseños. ¿Te harás dibujos en los pies o quieres formas en las manos? ¿Y qué tal en el abdomen?

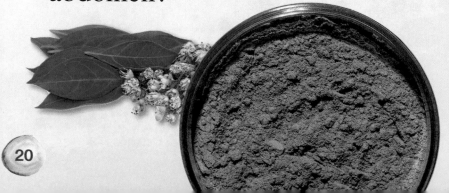

Las herramientas del oficio

Los artistas usan muchas herramientas para aplicar la alheña. Los palillos sirven para hacer puntos. Una cinta puede mantener las líneas derechas. Estas herramientas te pueden servir a ti. Incluso puedes fabricar tu propio cono de alheña. Coloca la pasta en una bolsa para sándwiches y corta el extremo de la bolsa.

Antes de dibujarte la piel, practica en una hoja de papel. Luego trata de usar la pasta sobre la cáscara de un plátano. Esto te dará una idea de cómo es dibujar sobre la piel. Las curvas de la cáscara te servirán de práctica.

Cuando estés listo, haz un diseño sencillo sobre tu piel. Mantén el cono de alheña cerca de la piel. ¡Asegúrate de mantener la mano firme y ponte creativo! Haz que tu diseño sea único.

Usa una cáscara de plátano para practicar tu dibujo.

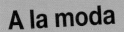

A la moda

La alheña cambia todo el tiempo. Algunos agregan brillantina o cristales a sus diseños. Esto hace que su piel brille. La última tendencia es usar pegamento blanco para crear diseños similares a la alheña. Pero ten cuidado con esta tendencia. Al quitar el pegamento puedes lastimarte.

Después de dibujar tu diseño, espera una hora para que se seque la alheña. El polvo de alheña es verde claro al principio. Cuando se mezcla la pasta, se transforma en verde oscuro o marrón. Mientras se seca, comienza a desprenderse de la piel. Debajo de donde estaba la alheña queda un diseño anaranjado. Este hermoso color puede durar semanas.

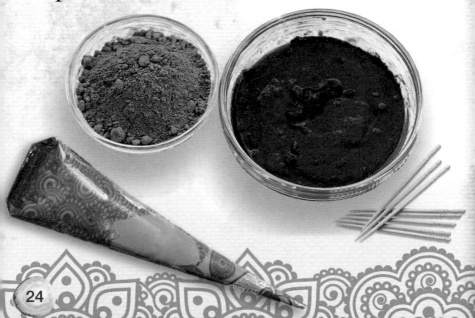

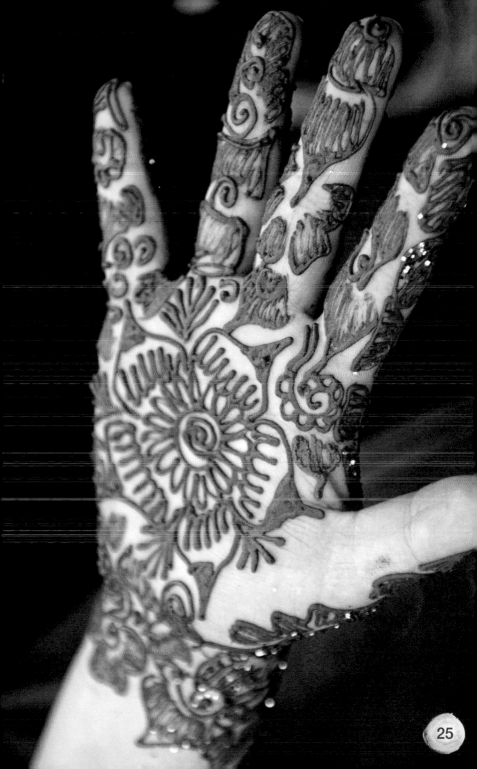

Celebra con alheña

La alheña es un símbolo de amor y esperanza. Es una manera única y hermosa de celebrar.

No dura para siempre. En parte, es eso lo que la hace bella. Puedes cambiar de idea. Puedes probar otro diseño. ¿Qué celebrarás próximamente con alheña?

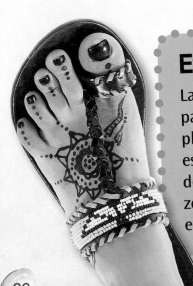

Efecto duradero

La alheña dura más en las palmas de las manos y en las plantas de los pies. La piel de esas zonas es más gruesa. Se destiñe más rápidamente en zonas de piel más fina como el rostro y el abdomen.

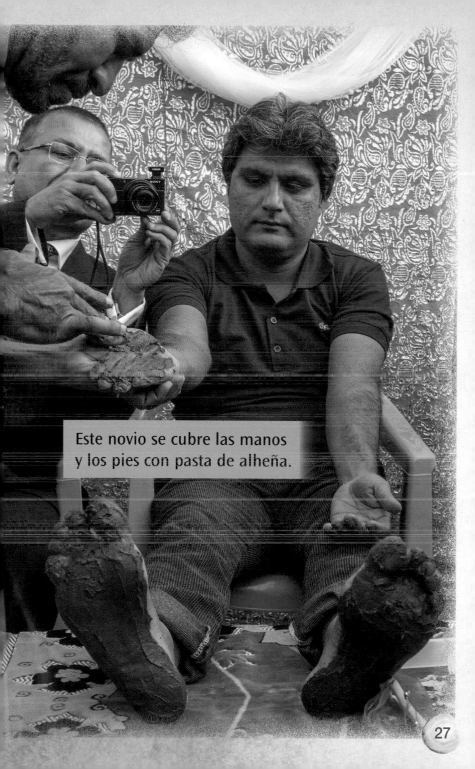

Este novio se cubre las manos y los pies con pasta de alheña.

Glosario

ancestral: muy antiguo

costumbre: acción o práctica de un grupo de personas

destiñe: pierde color; desaparece lentamente

diseños: patrones decorativos que cubren algo

patrones: cosas que se repiten

símbolo: algo que representa una palabra, un grupo de palabras o una idea

tintes: materiales que se usan para cambiar el color de las cosas